,

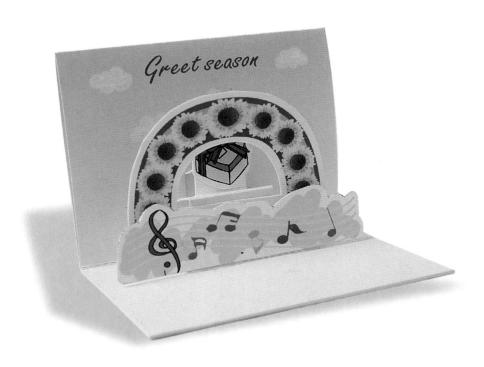

■ 編著者/簡茂育

大良社 兄女未 BIG FACE BOY&GIRL

■作者 簡介

1	OCC I	エルナナクラ	喜義縣梅	11441
- F	4011	コーナルンチ	于主长,不不行过!	1 4PL)

1986年 全國技能競賽北區廣告設計類 冠軍

1987年 全國技能競賽 全省 第五名

1985年 退伍

1996年 著作 干手觀音 出版

1997年 於元智大學資訊傳播系修碩士學分

1999年 設計3D Card 光碟

目錄 CONTENTS

前言	 								. 4
基本工具介紹	 								. 6
基本技法									.9

生日蛋糕立體卡製作方法	.14
生日蛋糕立體卡 DIY	.17

自然生日立體卡製作方法	. 38
自然生日立體卡 DIY	. 41

3D立體卡片

花心生日立體持	卡製作方法	62
花心生日立體十	⊭ DIY	65

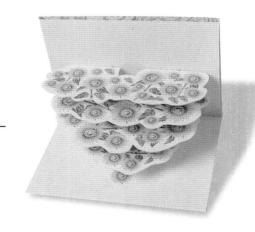

人形生日立體卡製作方法	.86
人形牛日立體卡 DIY	.89

花束生日立體卡製作方法.....110 花束生日立體卡 DIY.....113

信封製作方法......134 信封 DIY......135

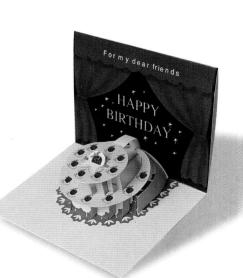

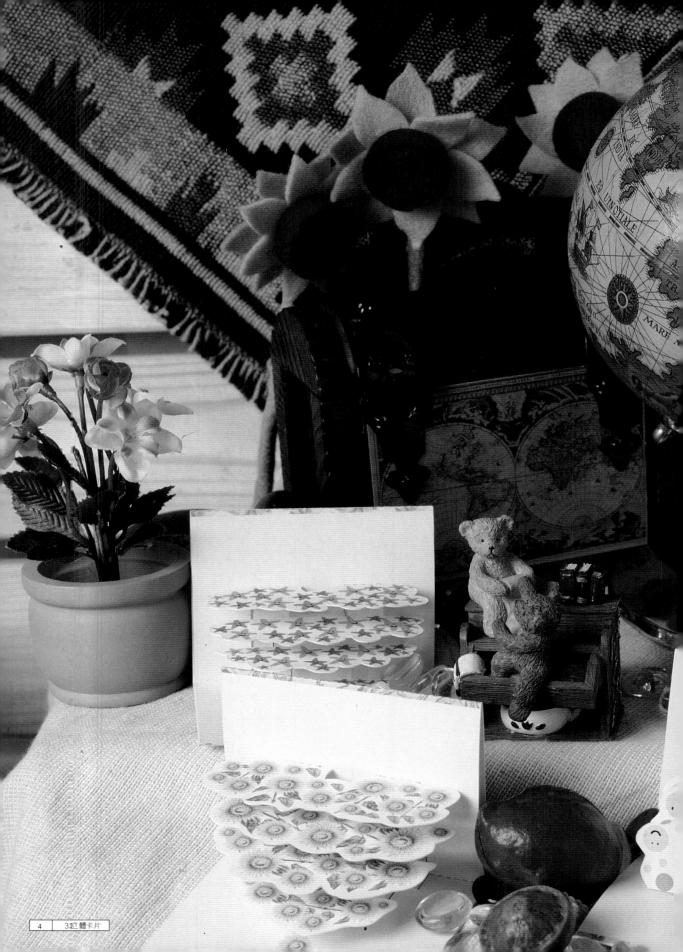

前言 PREFACE

本書是在作者一個偶然的巧思中, 孕育而生的,

最初的目地只是單純的想做出一張有別於傳統的卡片, 然而誰知道在製作出第一張立體卡片的同時, 週遭的朋友都提出個人的意見,

並且鼓勵我多開發一些立體卡片的造型款式, 在集衆人的心力與巧思之後,

相信一本適合大衆日常生活應用的3D立體卡片書籍, 已經呈現在諸位客官的手中了,

> 本輯3D立體卡片書上的立體卡片紙, 在經過諸位客官的巧手DIY之後,

將會有一張造型生動且富含心意的立體卡片誕生, 所謂禮輕情意重一切盡在方寸間, 這正是本書所要帶給諸位的一個溫馨感覺。

> 在此要特別的感謝公司同仁, 在這些日子裡付出與努力, 同時也趁機打個廣告, 指引科技的同仁們,加油! 成功就在不遠的未來, 在迎接成果到來的這些日子裡, 我們尤其更要努力,更加堅持, 加油!

工具介紹

TOOLS & MATERIALS

在你非常高興的等不及要立即製做立體卡片前,且先讓我們對製作工具 有一些認識,以方便在製作時,能正確的使用工具,而製作出一張美美的卡 片。

其實使用的工具非常簡單,也十分容易取得,大致依製作方法可分為桌 面工具、壓折線工具、裁紙工具、粘膠工具等,以下接著為您介紹這些工具 特件。

【壓線工具】

■原子筆

請找一隻沒有水的原子筆,我們可用這支原子筆在需要折紙的 地方, 先壓出一條折線, 這樣可幫助你折紙時, 可折出一

條漂亮的線。

而如果你剛好沒有一枝這樣的原子筆,你也可 以利用美工刀的刀背來取代,但使用時,下手干 萬要輕一點,避免把紙割破了。

【裁切工具】

剪刀

有一些形狀比較複雜,可使用剪刀來剪紙。

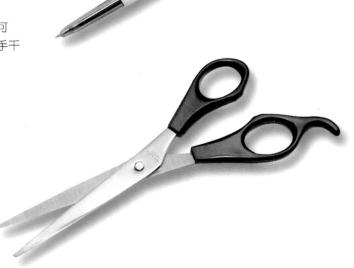

■筆刀

用筆刀來裁紙的形狀是最理想的工具,因 為他十分靈活,不論是轉折或直線都十分 好用。

■美工刀

刀口較大有力,適合用來割直線。 其實如果沒有筆刀工具,美工刀+剪刀也 是好的使用組合。

【黏膠工具】

■相片膠

運用在粘合一些小配件上,因 "相片膠水"不像一般膠水一樣 水水的不易快乾,他比較黏稠易乾。

■雙面膠帶

十分方便的粘合材料,易控制,你大可全部的製作過程都用"雙面膠帶"但運用於大面積時,可是很傷膠帶的。

【桌面工具】

■切割墊

置於桌上可防止割壞桌面,也可拿很 厚的廢紙墊在下面代替。

鐵尺

割直線時,必需以"尺"來作輔助, 而用"鐵尺"可避免割壞。

適用於大面積的粘合,只要 均匀的把噴膠噴在要粘的紙 上既可變成貼紙了。

一般性的完稿膠

AHEH WEBSTON

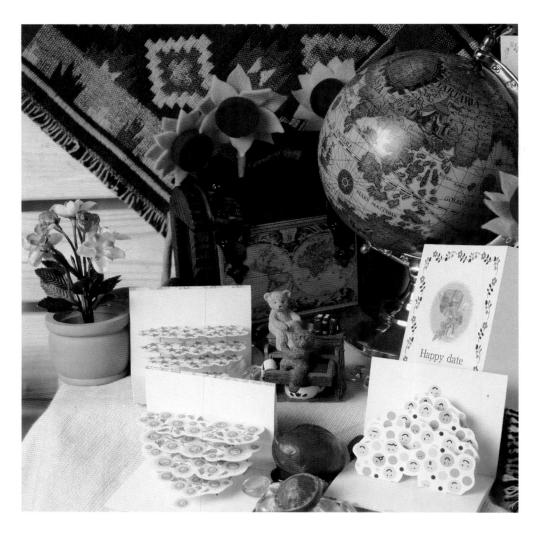

3D 立體卡片

基本技巧

有了工具,再來是製作的一些小技巧,基本上立體卡的製作不外 平"折"和"裁",在折紙前,要先壓折線,好方便摺紙。 而折線又分凸折線和凹折線,在分辨上…

"藍色虛線為凹折線",

"紅色虛線為凸折線",

裁線則為"黑色實線"

你只要看線的顏色來折就對了。

在製作前,請先將切割墊置於桌上防止割壞桌面, 並拿出鐵尺預備。

【壓折線技巧】

不論壓曲線或直線你可用原子筆 或刀背在需要折紙的地方, 先壓 出一條折線。

壓直線,請用直尺輔助避免割 歪,但下手時,力道要適中,以 **発把紙劃破了。**

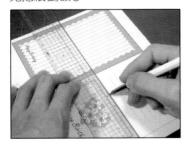

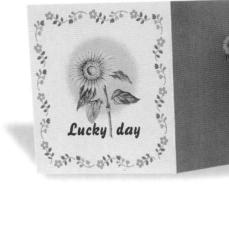

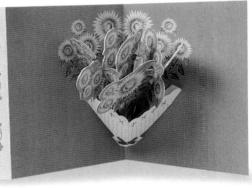

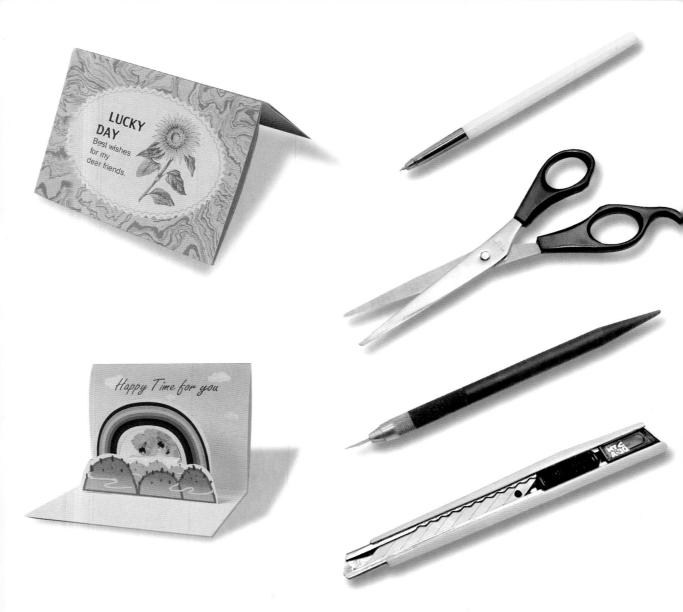

【裁紙技巧】

■直線裁紙

可用直尺來輔助切割直線。

■曲線裁紙

則運用剪刀、筆刀、美工刀等 工具交叉使用裁紙。

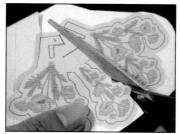

剪刀裁紙

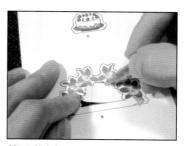

筆刀裁紙

【黏膠技巧】

■點的黏合

將相片 膠水先擠一點在廢紙上, 再利用牙籤等工具輔助,將膠沾 到要粘的紙上。

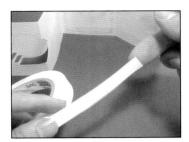

■線的黏合

利用長條雙面膠帶的特性,先 將雙面膠帶貼好位置,再把另 一面膠面撕去,兩紙貼合即可 完成。

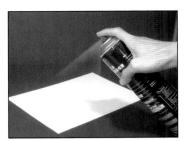

■面的黏合

則非完稿噴膠不可了,因為是 "噴膠"所以建議您拿到戶外 使用,使用前請先墊一張報紙 在下面,以免地上黏黏的。把 紙放在報紙上面,將噴膠均匀 的噴在紙上後,輕輕的拿起膠 紙,把要裱的紙放在下面,由 上向下慢慢貼合即可完成。

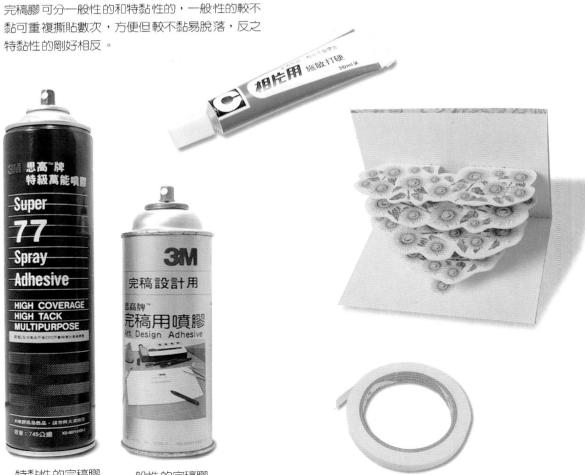

特黏性的完稿膠

一般性的完稿膠

【組合技巧】

每一種立體卡都有不同的組合技 巧,但大原則為零件由小到大製 作,組合由内而外。

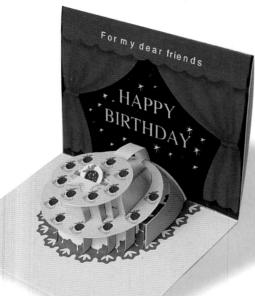

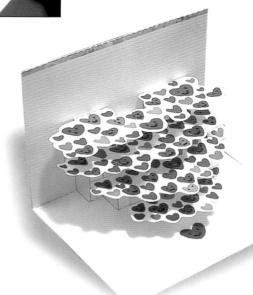

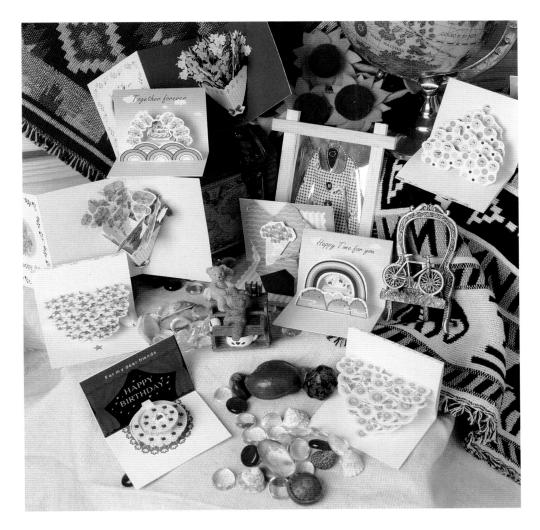

3D 立體卡片

多豐金豐金里至

生目蛋糕立體卡

【製作流程】

1 壓折線 → 2.裁紙 → 3.折紙 → 4.粘膠 → 5.組合 → 6.完成

■ A 壓折線

壓折線的目的是讓你在折紙時, 能事先壓出一條線,讓你可以很 容易的折出一條整齊的線。 請在紅(藍)色的虛線上,用原 子筆或筆刀(美工刀)刀背畫出 一條扩線,直線請用直尺輔助來 畫。

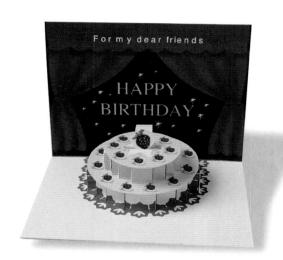

■B裁紙

用筆刀(美工刀)將標示黑色實 続的圖,裁下來。

作會裁出4個物件,分別是……

- 1.卡片主體
- 2.蛋糕主體(A)
- 3 蛋糕面(B)
- 4.裝飾物(G)

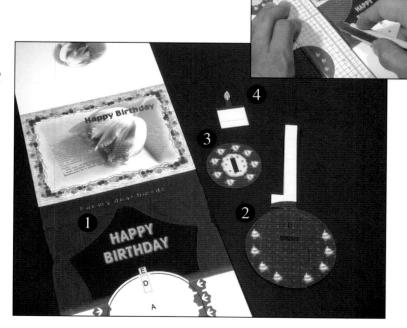

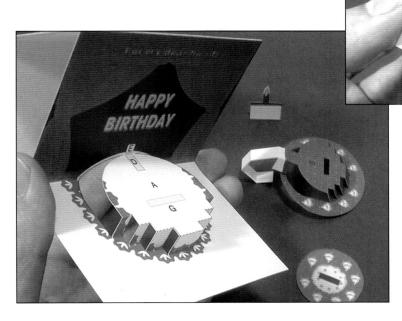

■ C 折紙

按照圖面上的紅 (藍)色的虛線 折紙,紅色虛線為凸折線,請向 上折,藍色虛線為凹折線,請向 下折。

待折完後,就可看見一個個的立 體零件了。

■ D 黏膠

需要黏膠的位置,有下列地方

- 1.卡片主體,請用雙面膠帶在卡片背面 上貼膠和正面 G 的位置上膠。
- 2.蛋糕主體(A),請用雙面膠帶在D.E.F. 和C1的背面上膠。
- 3.蛋糕面(B),請用雙面膠帶在背面上膠
- 4.裝飾物(G),請用雙面膠帶在下方上膠

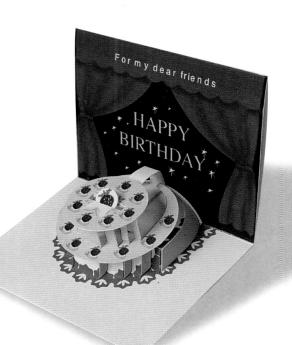

■ E 組合

 網卡片主體對折黏合後, 卡片就會站立起來了。

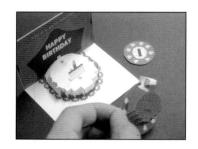

2 先把裝飾物黏到 G 的位置上。

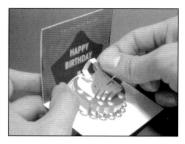

才把蛋糕主體的零件,小心的穿過裝飾物,然後黏在卡片上,這裡有A.D.E.等位置的組合會稍微麻煩些,請小心。

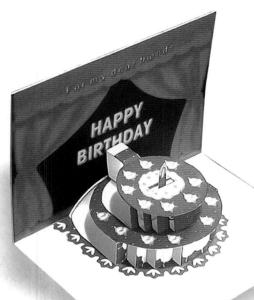

■ F 完成

等膠乾了後,把卡片合起來 壓平一下,順便測試一下打 開合起的動作,確認無誤 後,就大工告成了。

最後再把蛋糕面,穿過裝飾物對準下面蛋糕的圓形 黏合即可。

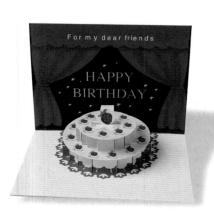

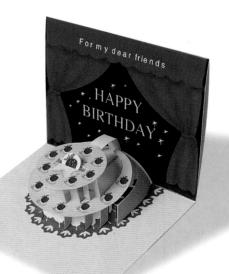

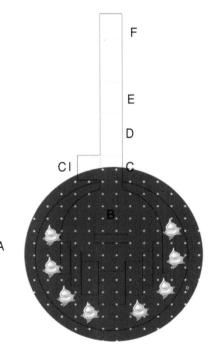

············ 凸折線 ··········· 凹折線 ------- 裁刀線

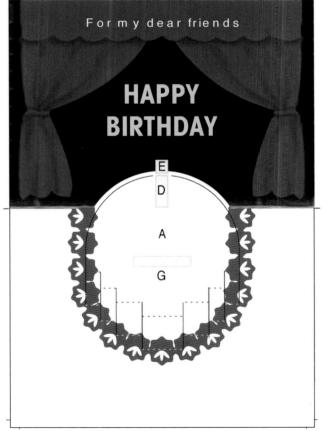

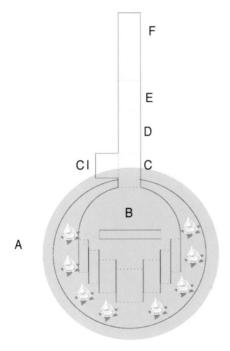

凸折線 凹折線 裁刀線

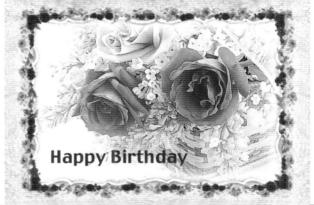

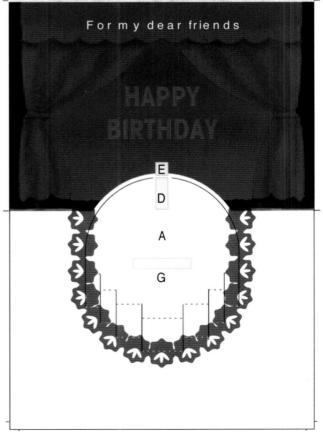

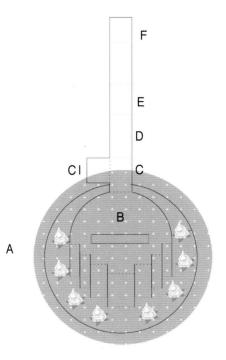

--------- 凸折線 ---------- 凹折線 ----------- 裁刀線

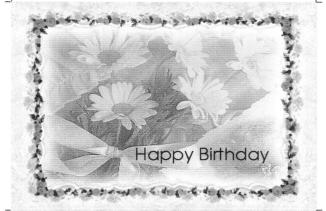

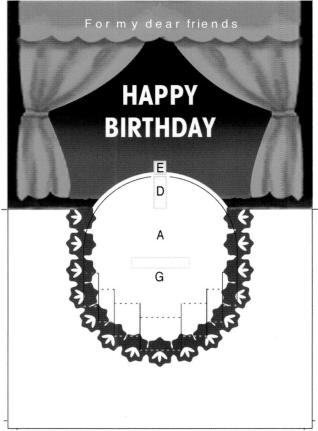

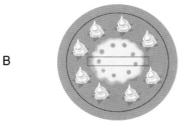

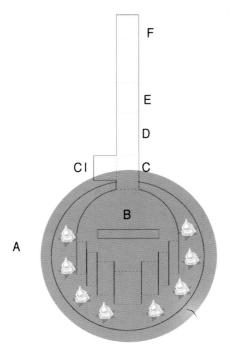

凸折線 凹折線 裁刀線

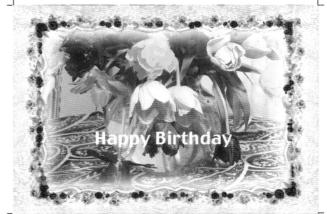

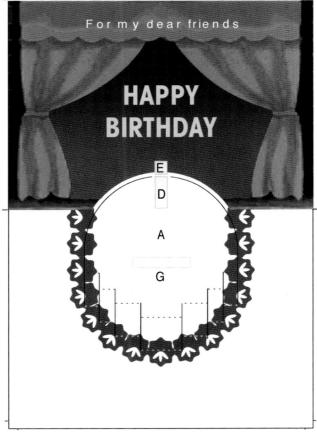

G

В

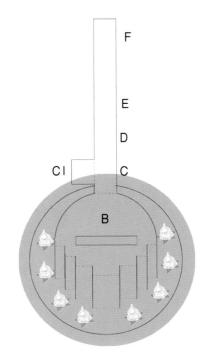

凹折線 裁刀線

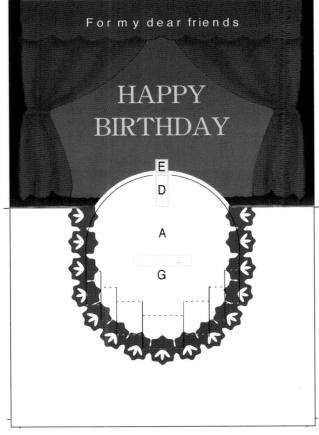

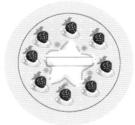

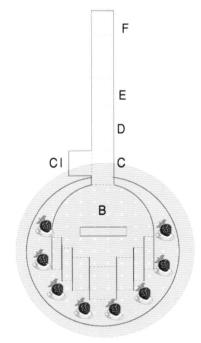

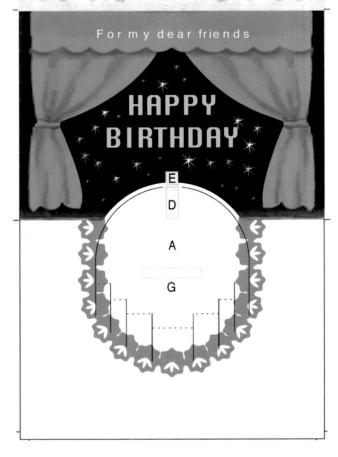

G

В

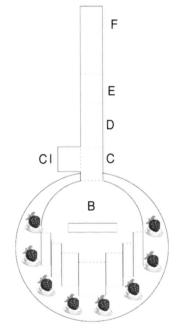

--------- 凸折線 ---------- 凹折線 ----------- 裁刀線

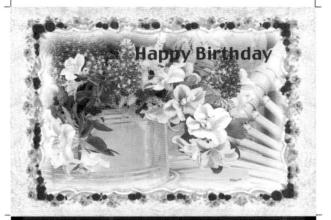

G

B

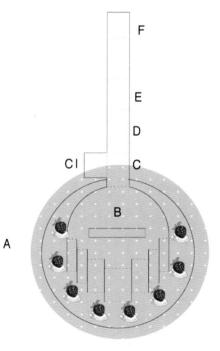

--------- 凸折線 ---------- 凹折線 ------------ 裁刀線

G

В

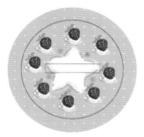

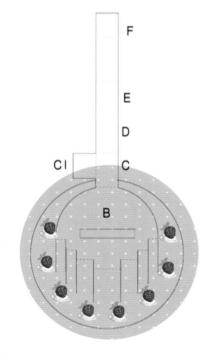

凸折線 凹折線 裁刀線

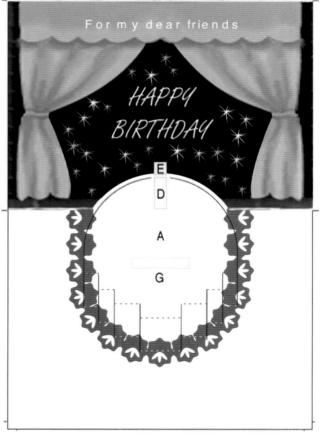

В

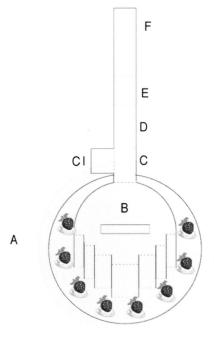

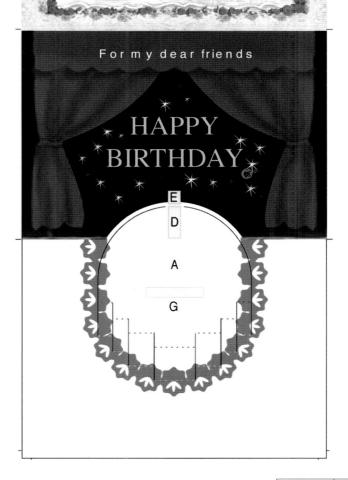

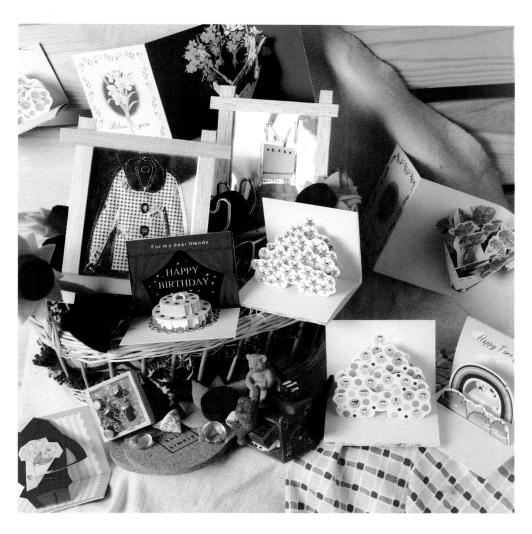

30以體卡片

是是是是是

自然生目立體卡

【製作流程】

1. 壓折線 → 2. 裁紙 → 3. 折紙 → 4. 粘膠 → 5. 組合 → 6. 完成

MA 壓折線

壓折線的目的是讓你在折紙時,能事先壓出一條線,讓你可以很容易的折出一條整齊的線。請在紅(藍)色的虛線上,用原子筆或筆刀(美工刀)刀背畫出一條折線,直線請用直尺輔助來劃。

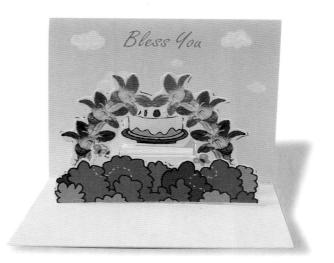

■ B 裁紙

用筆刀(美工刀)將標示黑色實 線的圖,裁下來。

你會裁出4 個物件,分別是……

- 1.卡片主體
- 2. 前景主體(A)
- 3.花飾(B)
- 4.裝飾物(C)

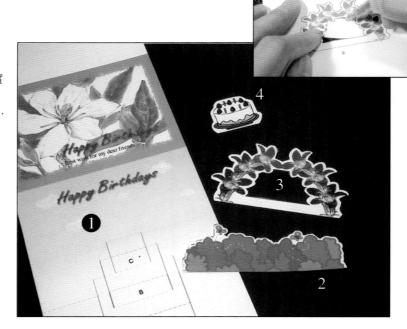

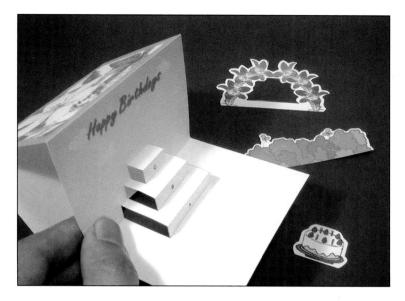

■ C 折紙

按照圖面上的紅(藍)色的虛線 折紙,紅色虛線為凸折線,請向 上折,藍色虛線為凹折線,請向 下折。

待折完後,就可看見一個個的立 體零件了。

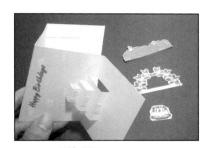

■ D 黏膠

需要黏膠的位置,有下列地方

1.卡片主體,請用雙面膠帶在卡片背面上 貼膠和正面 A.B.C 的位置上膠。

2.前景主體(A)、花飾(B)和裝飾物(C) 等配件,因卡片主體上已有膠,所以不用 再上膠。

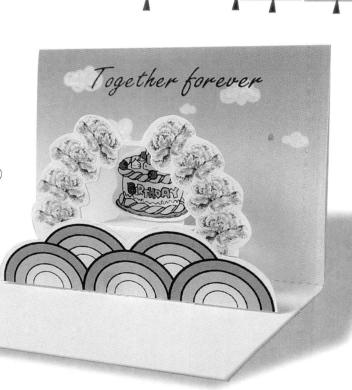

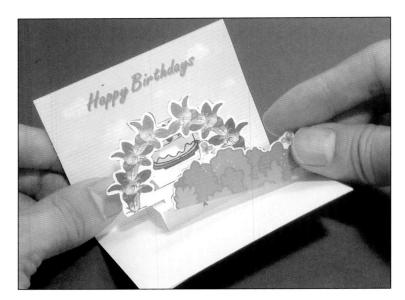

■ E 組合

- 1. 將卡片主體對折黏合後,卡片 就會站立起來了。
- 2. 再將前景主體(A)、花飾(B) 和裝飾物(C)等配件,依序居 中黏合即可。

等膠乾了後,把卡片合起來 壓平一下,順便測試一下打 開合起的動作,確認無誤 後,就大工告成了。

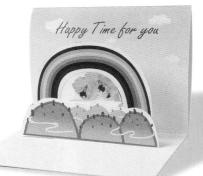

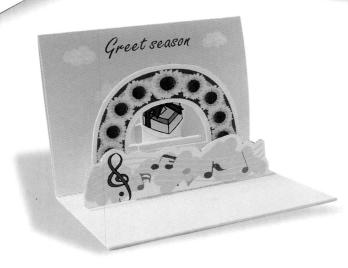

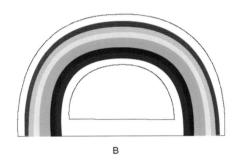

---------- 凸折線 ----------- 凹折線 ------------ 裁刀線

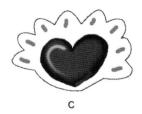

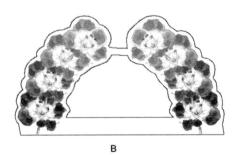

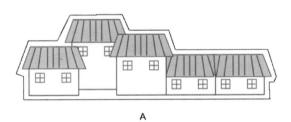

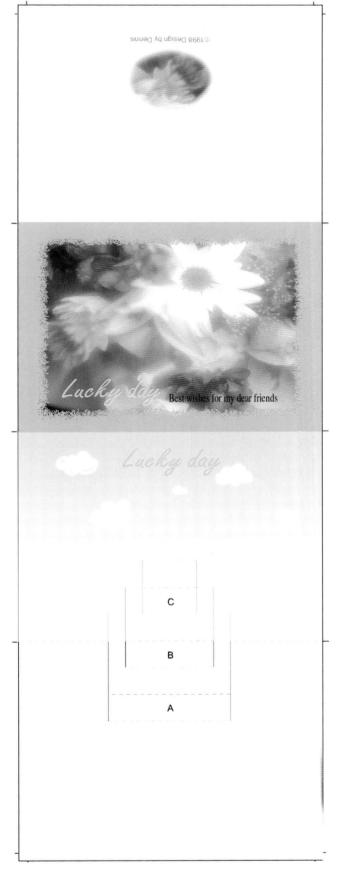

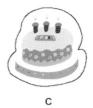

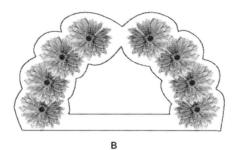

©1998 Design by Dennis 版權所有·翻印必究 TEL:886-2-2378-1867

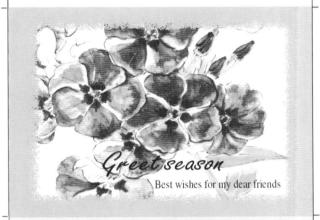

Greet season

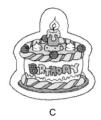

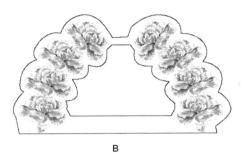

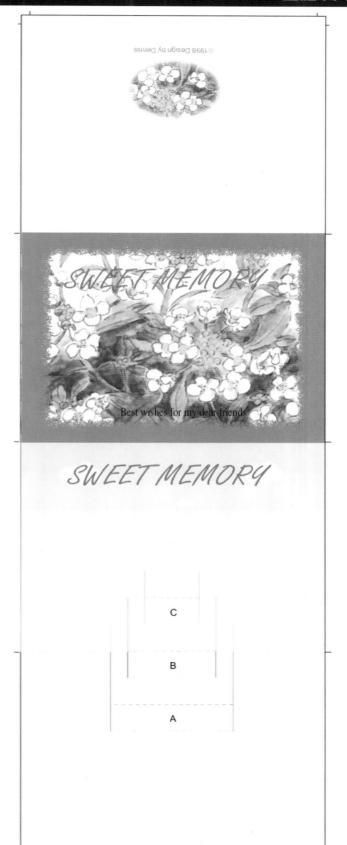

--------- 凸折線 ---------- 凹折線 ----------- 裁刀線

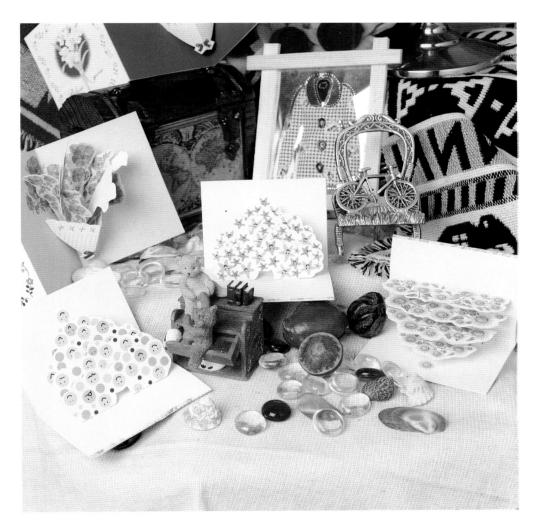

30 双體卡片

部門里里到新新

花心生目立體卡

【製作流程】

1.壓折線 → 2.裁紙 → 3.折紙 → 4.粘膠 → 5.組合 → 6.完成

■ A 壓折線

壓折線的目的是讓你在折紙時, 能事先壓出一條線,讓你可以很 容易的折出一條整齊的線。 請在紅(藍)色的虛線上,用原 子筆或筆刀(美工刀)刀背畫出 一條折線,直線請用直尺輔助來 劃。

■ B 裁紙

用筆刀(美工刀)將標示黑色實 線的圖,裁下來。

你會裁出5個物件,分別是……

- 1.卡片主體
- 2.花飾

(A)(B)(C)(D)

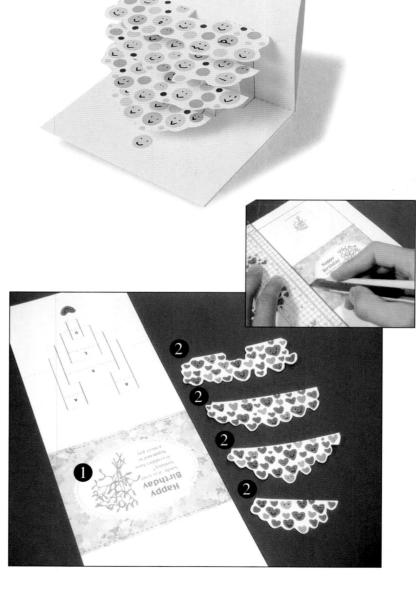

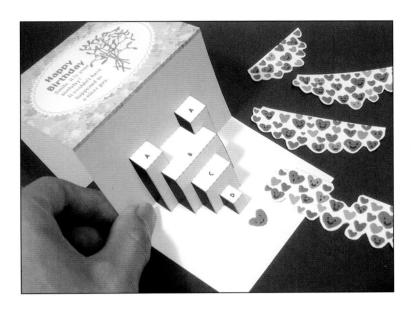

■ C 折紙

按照圖面上的紅(藍)色的虛線 折紙,紅色虛線為凸折線,請向 上折,藍色虛線為凹折線,請向 下折。

待折完後,就可看見一個個的立 體零件了。

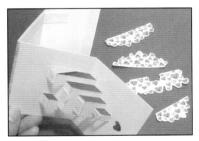

■ D 黏膠

需要黏膠的位置,有下列地方 1.卡片主體,請用雙面膠帶在卡片背面上 貼膠和正面 A.B.C.D 的位置上膠。 2.花飾(A)(B)(C)(D)等配件,因卡片 主體上已有膠,所以不用再上膠。

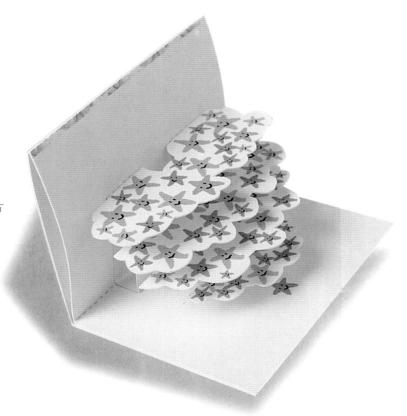

■ E 組合

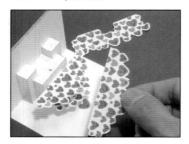

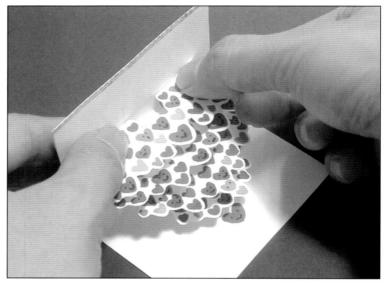

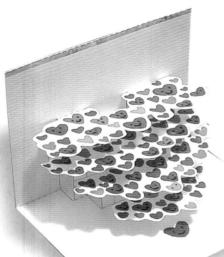

■ F 完成

等膠乾了後,把卡片合起來壓平一下,順便測試一下打開合起的動作,確認無誤後,就大工告成了。

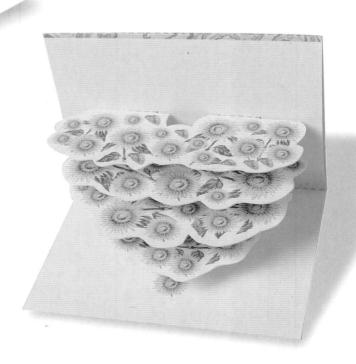

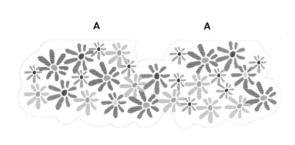

В

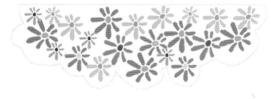

C

D

------- 凸折線

凹折線

裁刀線

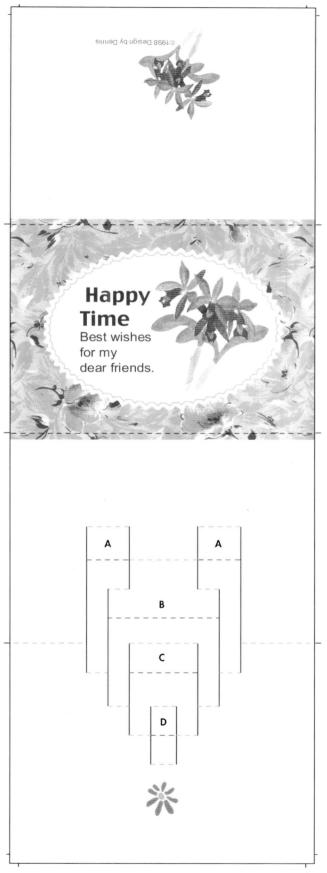

C

D

------- 凸折線

------- 凹折線

裁刀線

凸折線凹折線裁刀線

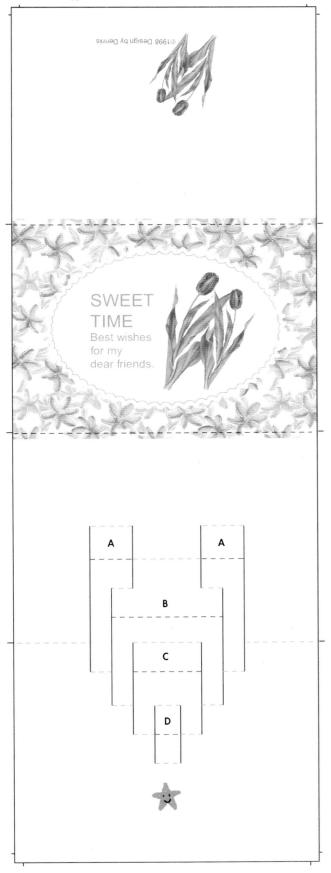

c

D

............ 凸折線

凹折線

裁刀線

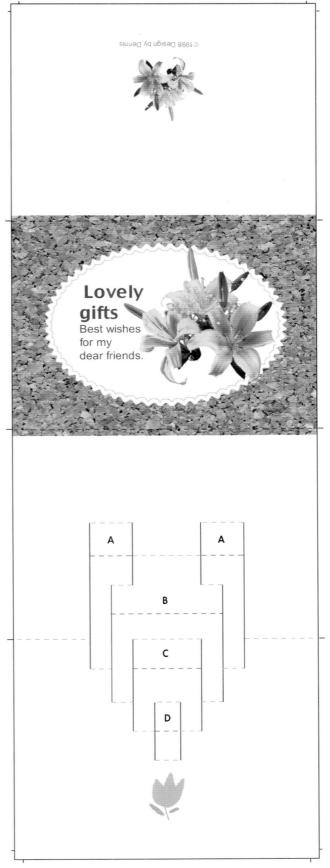

C

D

------- 凸折線 ------- 凹折線

— 裁刀線

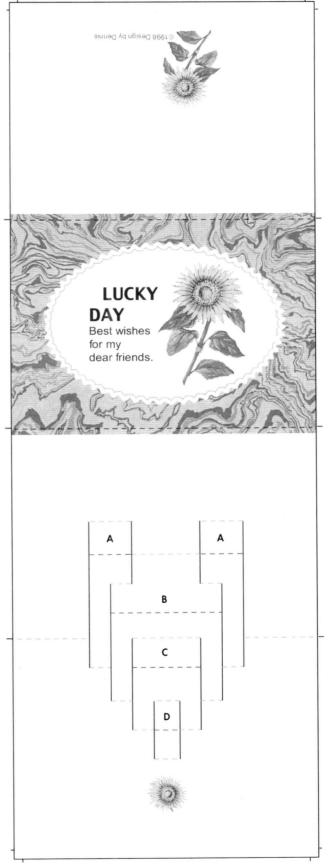

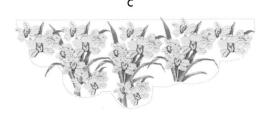

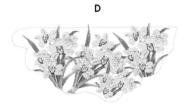

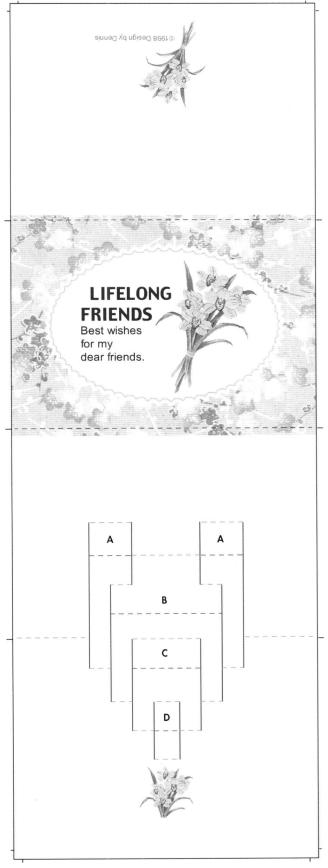

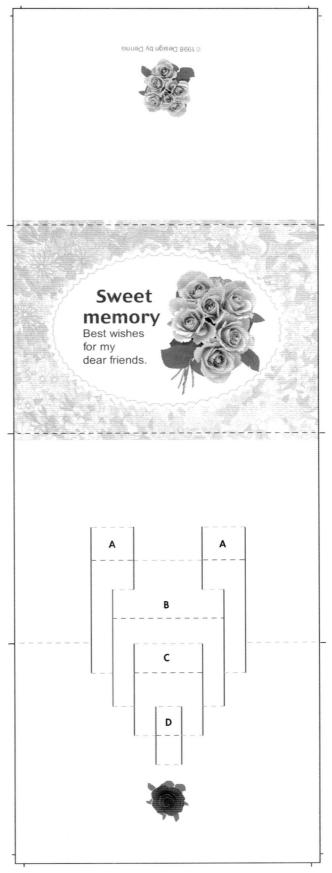

C

D

凹折線

— 裁刀線

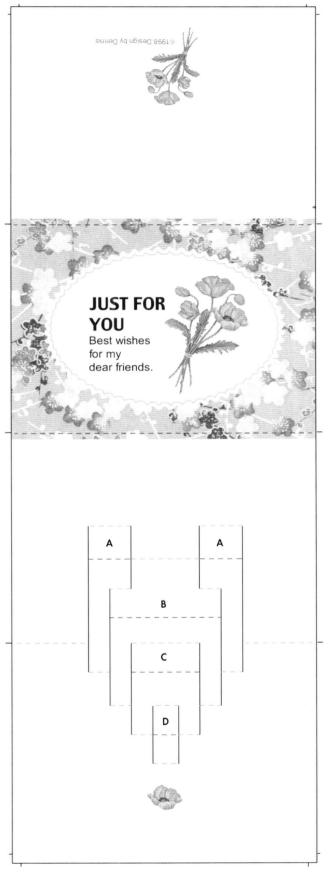

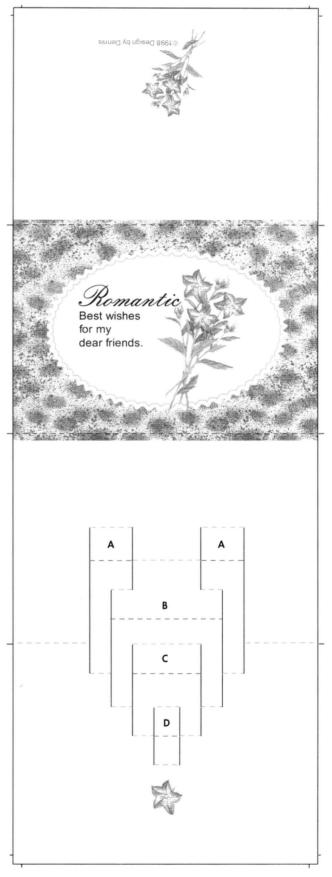

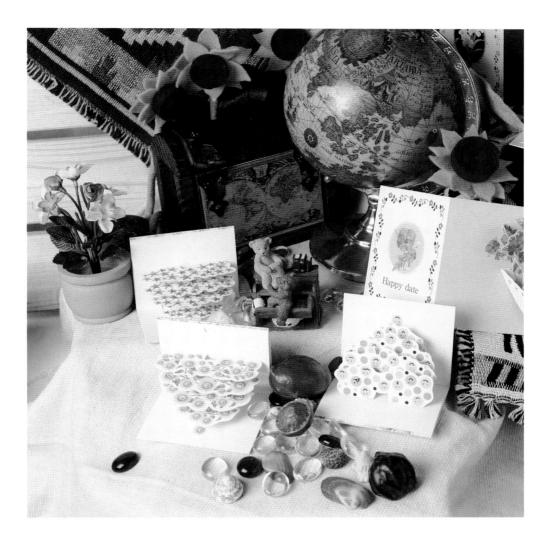

30以體卡片

人服建国金體保

人形生目立體卡

【製作流程】

1.壓折線 → 2.裁紙 → 3.折紙 → 4.粘膠 → 5.組合 → 6.完成

■ A 壓折線

壓折線的目的是讓你在折紙時, 能事先壓出一條線,讓你可以很 容易的折出一條整齊的線。 請在紅(藍)色的虛線上,用原 子筆或筆刀(美工刀)刀背畫出 一條折線,直線請用直尺輔助來 劃。

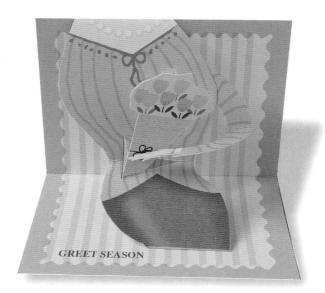

■ B 裁紙

用筆刀(美工刀)將標示黑色實 線的圖,裁下來。

你會裁出4 個物件,分別是……

- 1.卡片主體有正(M),背面(N) 等二個物件
- 2. 手臂(B)
- 3.捧花(A)

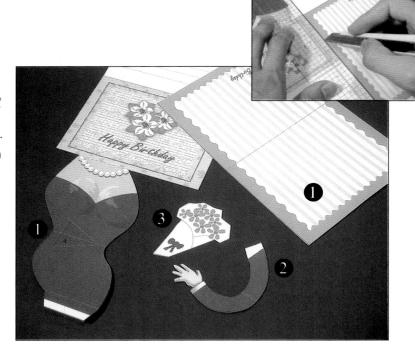

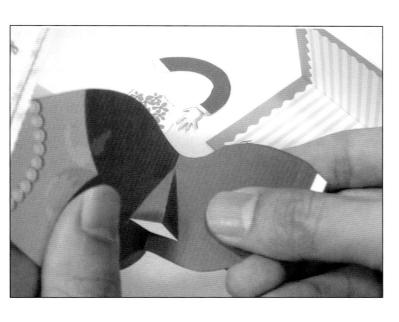

■ C 折紙

按照圖面上的紅(藍)色的虛線 折紙,紅色虛線為凸折線,請向 上折,藍色虛線為凹折線,請向 下折。

待折完後,就可看見一個個的立 體零件了。

■ D 黏膠

需要黏膠的位置,有下列地方

- 1.卡片主體,請用雙面膠帶在卡片背面上 貼膠和正面 A1的位置上膠。
- 2.手臂(B),請用雙面膠帶在B1的位置上
- 3.捧花(A),請在物件下方的背面上膠。

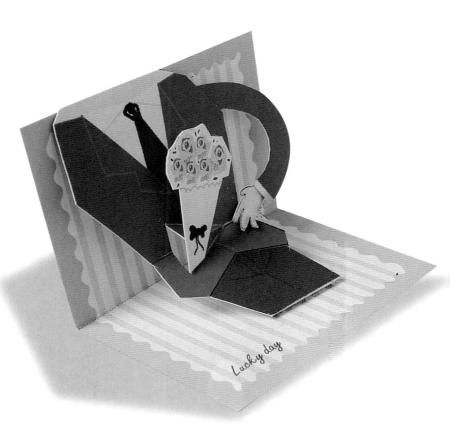

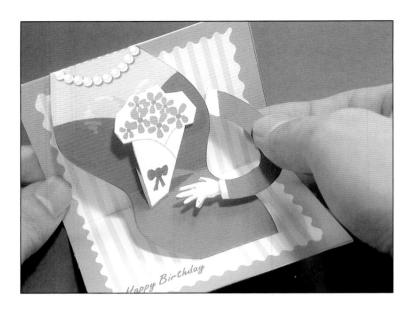

■ E 組合

- 1. 將卡片主體正、背面二個物件 對齊黏合後,再把人形對折好。 此時人形下的A1黏合位置會自然 因對折動作而有正確位置。
- 2.將手臂(B)配件,順著手臂的位置由後面黏合即可。
- 3.捧花(A),黏在凸起的三角形上既可。

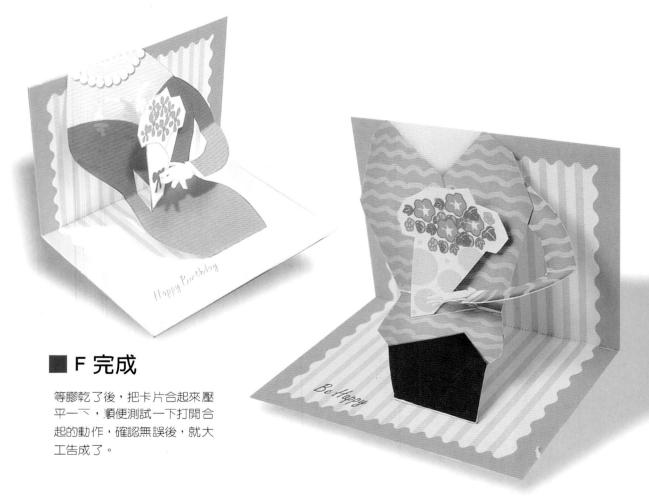

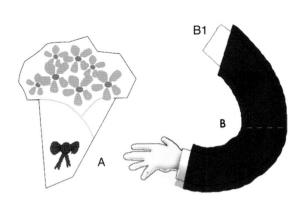

Ν

------- 凸折線 ------ 凹折線

----- 裁刀線

©1998 Design by Dennis 版權所有·翻印必究 TEL:886-2-2378-1867

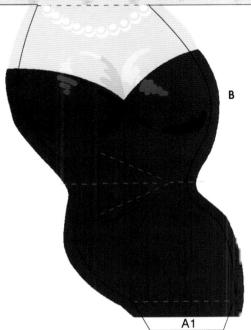

М

N M

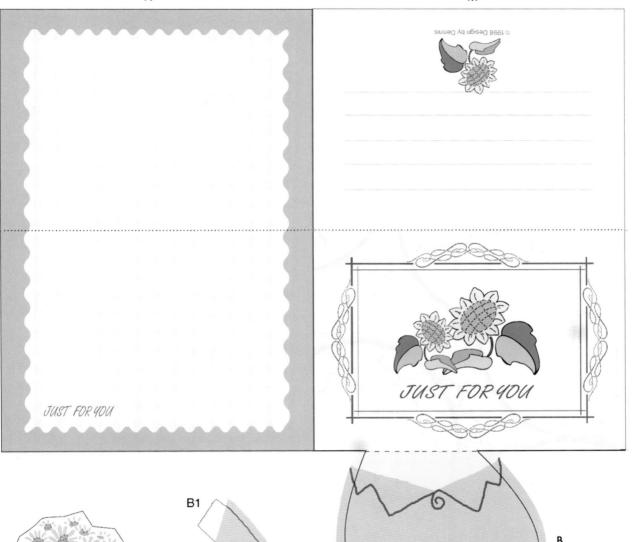

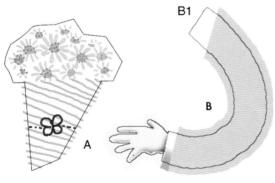

--------- 凸折線 ---------- 凹折線 ----------- 裁刀線

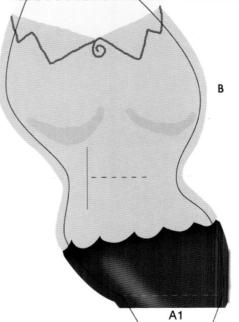

N

M

GREET SEASON

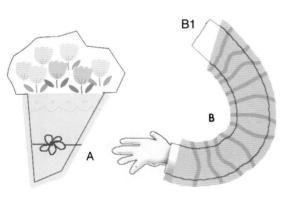

©1998 Design by Dennis 版權所有·翻印必究 TEL:886-2-2378-1867

В

A1

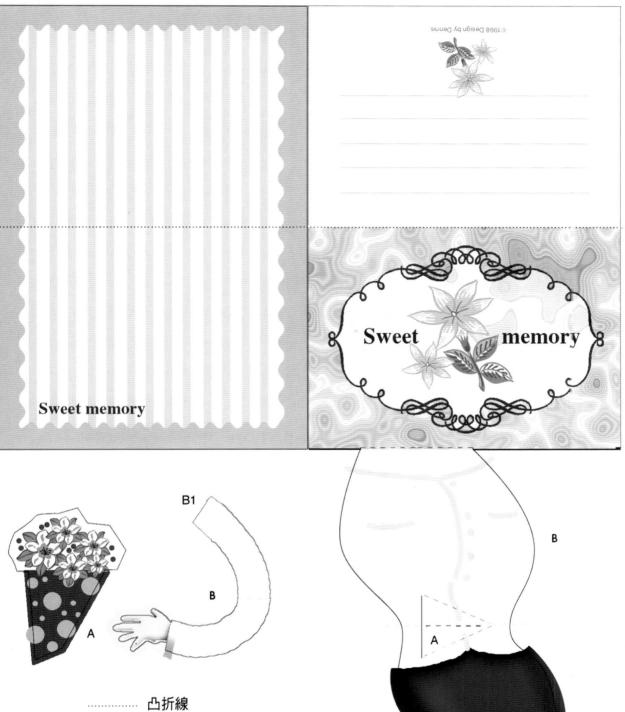

@1998 Design by Dennis 版權所有 · 翻印必究 TEL:886-2-2378-1867

凹折線 裁刀線

A1

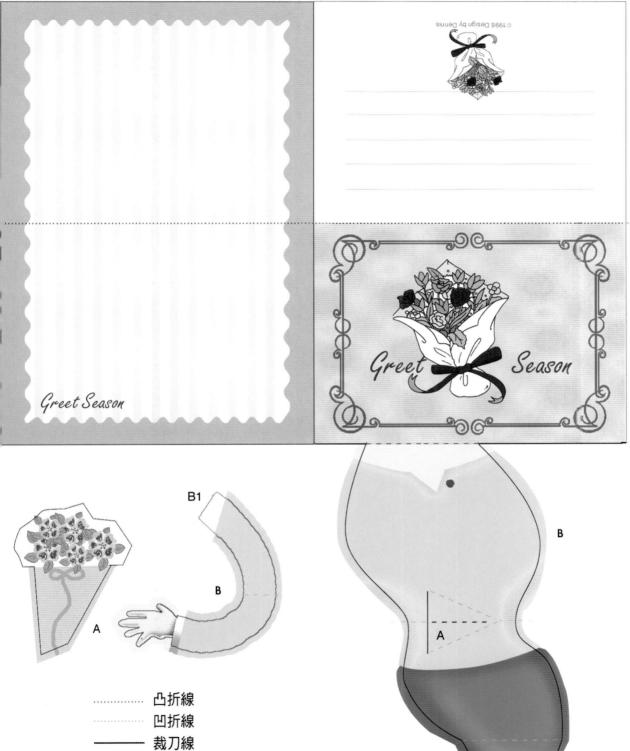

©1998 Design by Dennis 版權所有·關印必究 TEL:886-2-2378-1867 A1

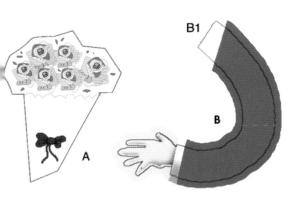

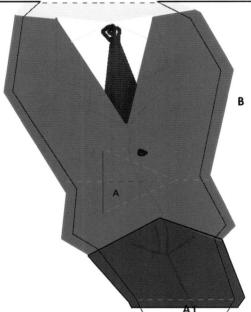

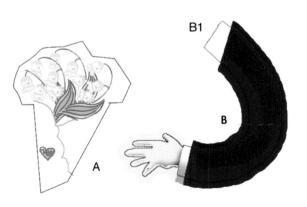

--------- 凸折線 ---------- 凹折線 ------------ 裁刀線

N M

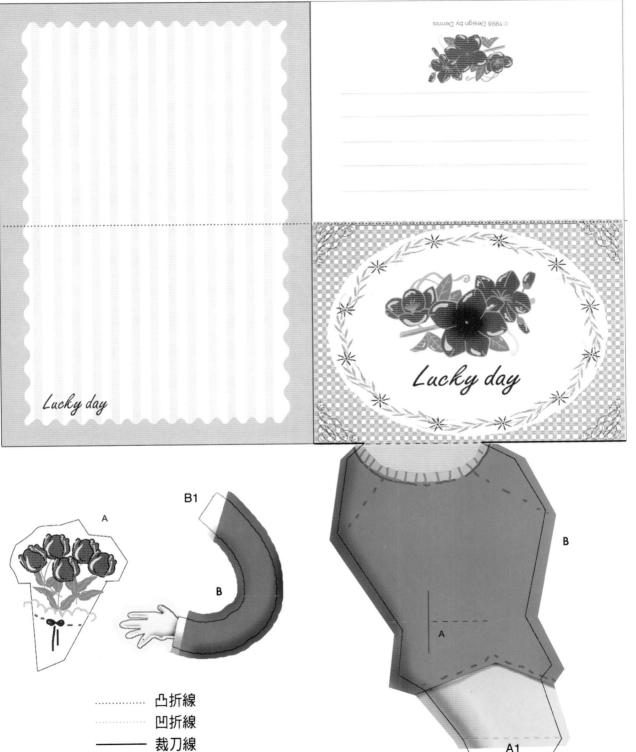

GREET SEASON

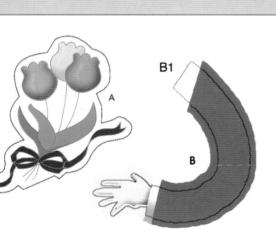

------- 凸折線 --------- 凹折線

- 裁刀線

@1998 Design by Dennis 版權所有 · 翻印必究 TEL:886-2-2378-1867

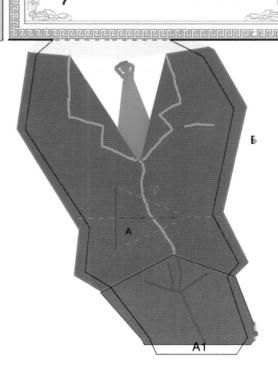

N M

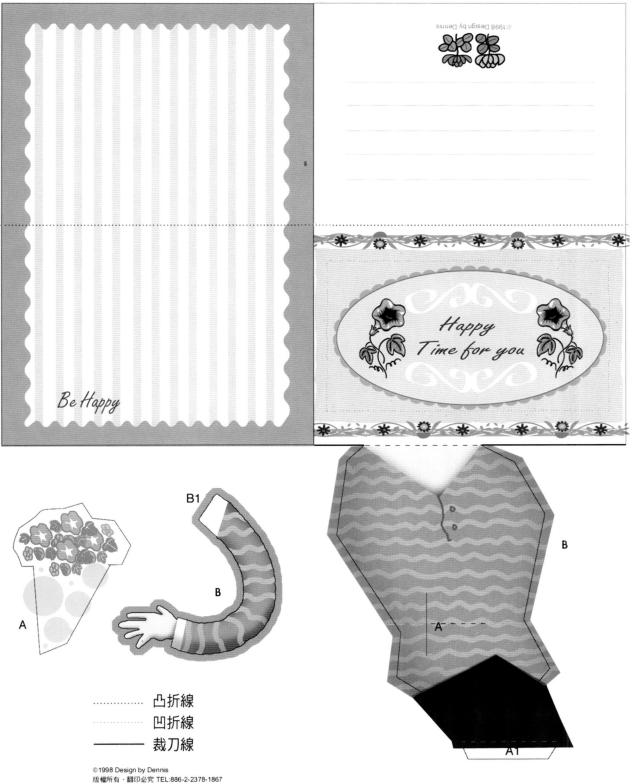

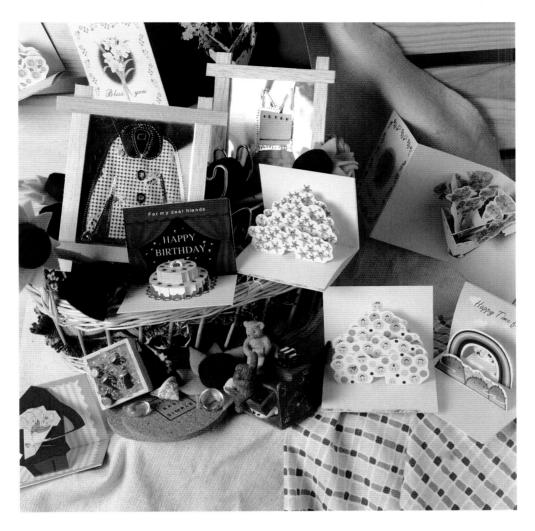

30以借票卡片

新亞里里亞斯·

花束生目立體卡

【製作流程】

1.壓折線 → 2.裁紙 → 3.折紙 → 4.粘膠 → 5.組合 → 6.完成

MA 壓折線

能事先壓出一條線,讓你可以很容易的折出一條整齊的線。 請在紅(藍)色的虛線上,用原子筆或筆刀(美工刀)刀背畫出一條折線,直線請用直尺輔助來劃。

壓折線的目的是讓你在折紙時,

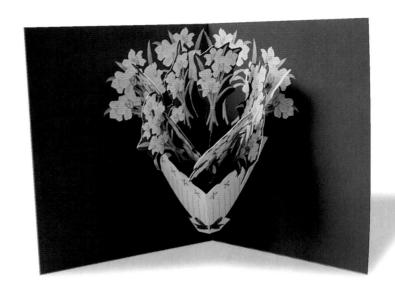

■ B 裁紙

用筆刀(美工刀)將標示黑色實 線的圖,裁下來。

你會裁出4個物件,分別是……

- 1.卡片主體
- 2.花束2件 (M1)(M2)
- 3.包裝紙(K)

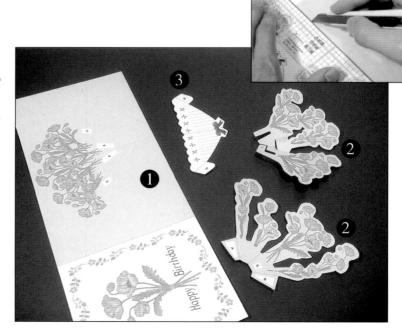

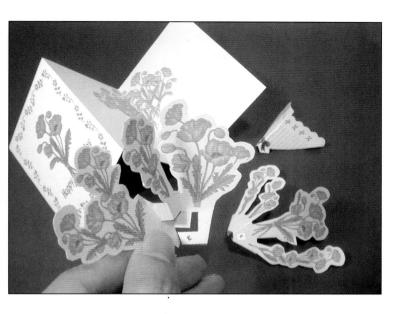

■ C 折紙

按照圖面上的紅(藍)色的虛線 折紙,紅色虛線為凸折線,請向 上折,藍色虛線為凹折線,請向 下折。

待折完後,就可看見一個個的立 體零件了。

■ D 黏膠

需要黏膠的位置,有下列地方

- 1.卡片主體,在配件上已有膠,所以不用再上膠。
- 2.花束 (M1), 不用上膠。
- 3.花束 (M2),請用雙面膠帶在 A.B.E.的位置上膠。
- 4.包裝紙(K),請用雙面膠帶在 C.D.的位置背膠。

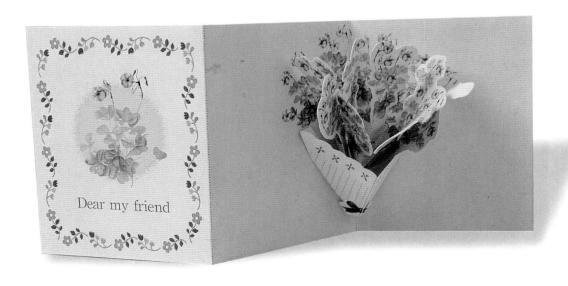

■ E 組合

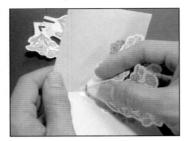

將卡片主體對齊黏合。

2 把花束(M2)折起,對齊卡片主體的。 合。(此時,卡片應先呈 立體狀的黏合位置。)

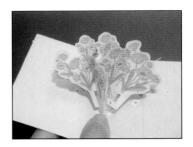

拿起折好的花束(M1), 和4的間隔穿入繞過花束 (M2), 黏合 E 點位置既 可完成。

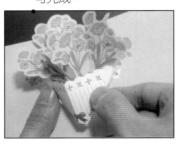

最後,把對折好的包裝紙 4 (K),黏合在卡片主體的 C.D.點上。

等膠乾了後,把卡片合起來 壓平一下,順便測試一下打 開合起的動作,確認無誤

後,就大工告 成了。

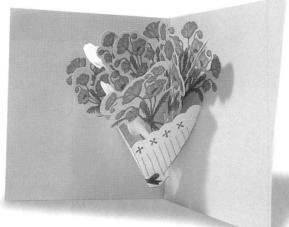

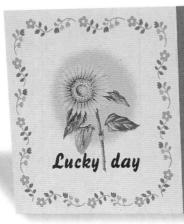

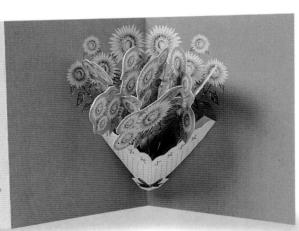

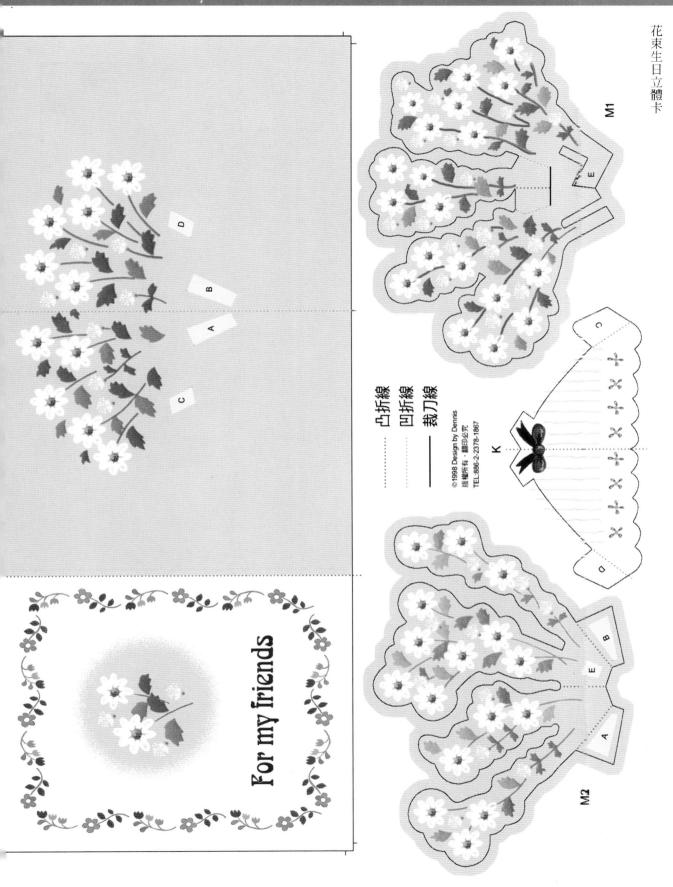

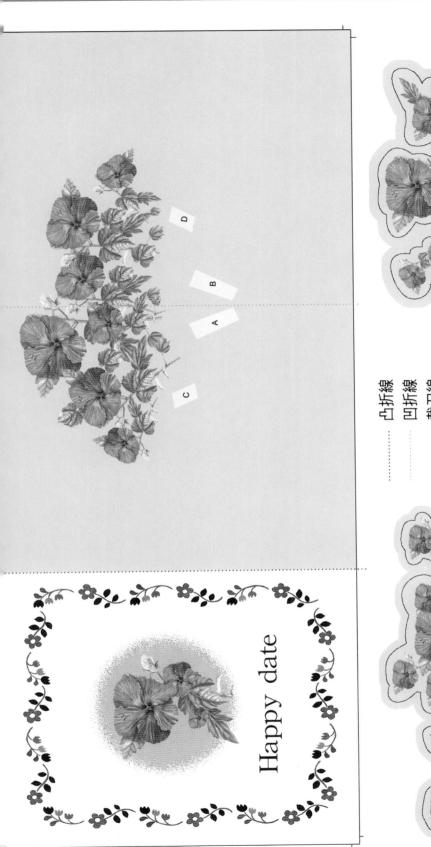

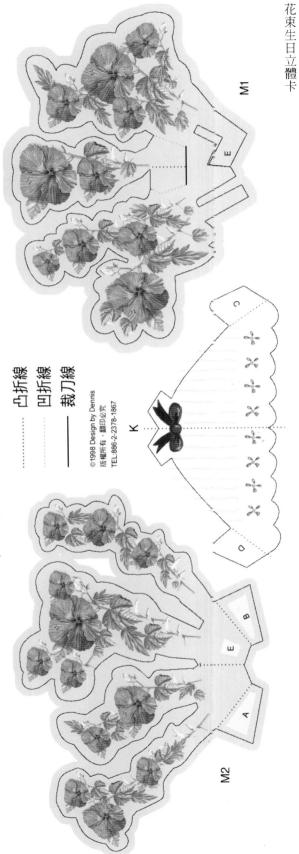

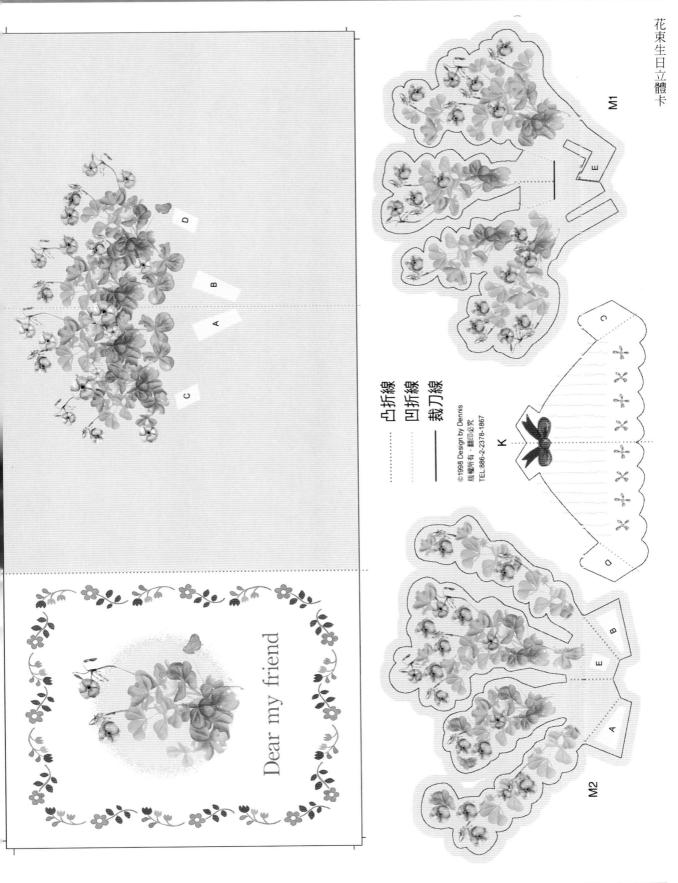

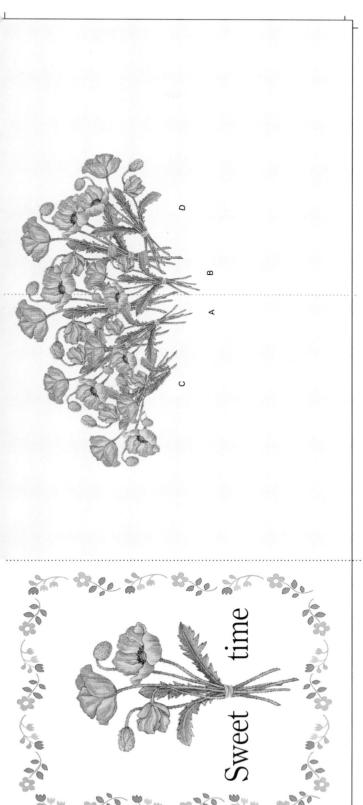

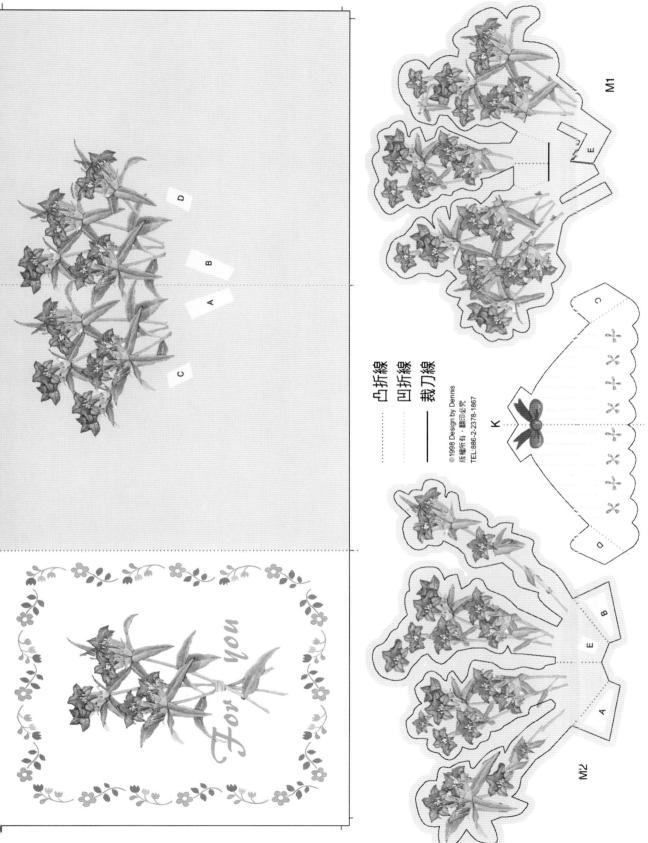

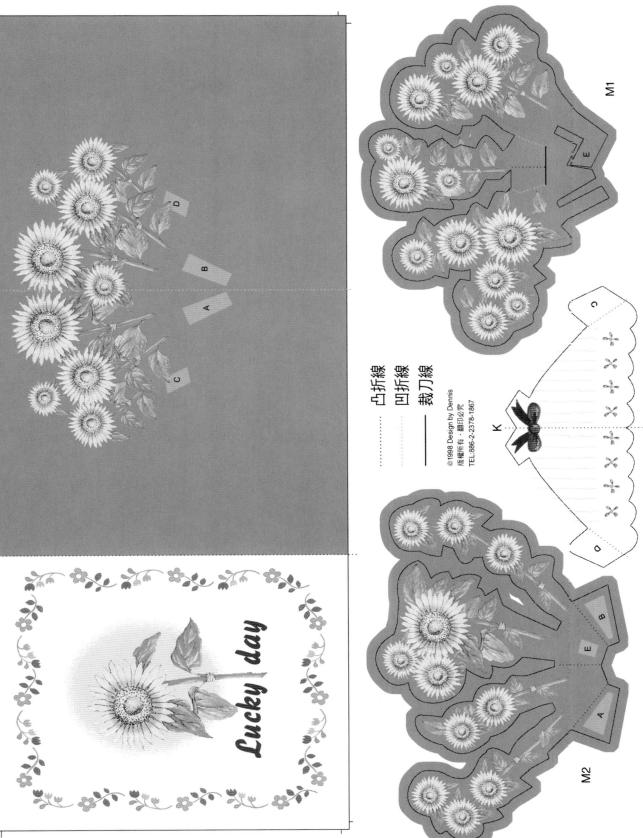

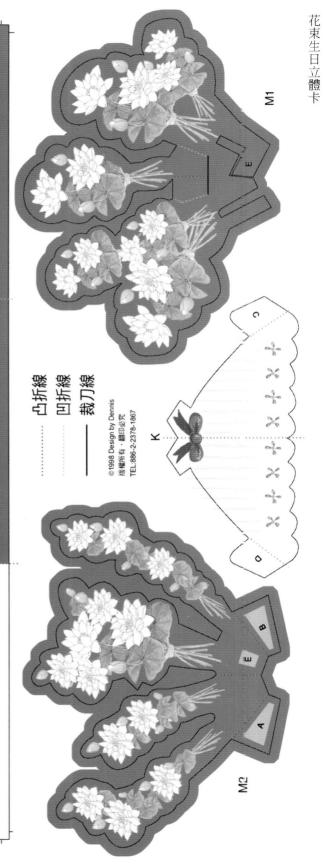

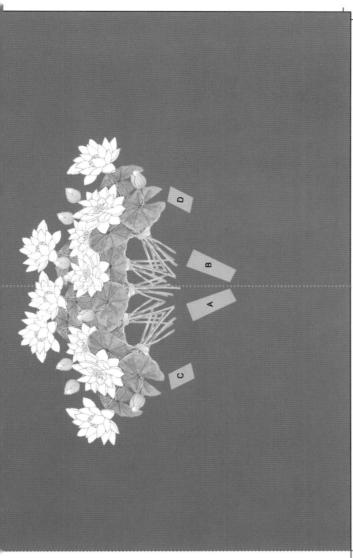

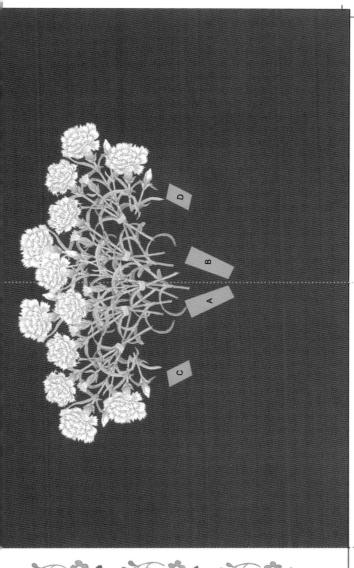

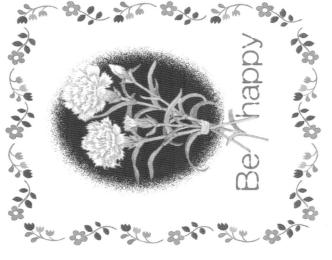

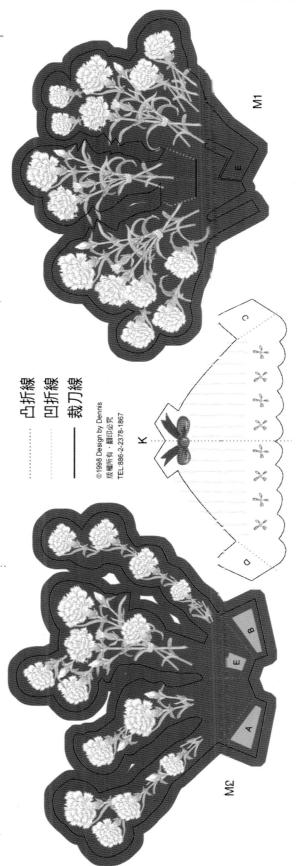

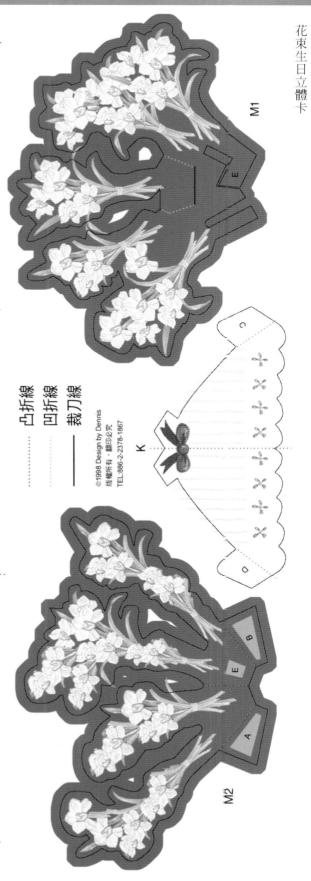

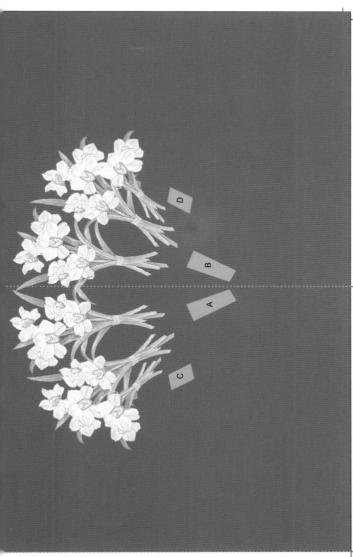

3DX體卡片

信封製作

【製作流程】

1.壓折線 → 2.裁紙 → 3.折紙 → 4.粘膠 → 5.組合 → 6.完成

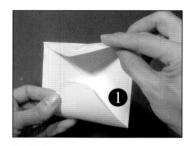

A

信封的製作其實和前面製作方法 大致是一樣,而需要黏膠的位置 是在信封背面(1)的地方。

В

把作好的立體卡,放入信封内黏合,然後在正面寫上住址既完成了。

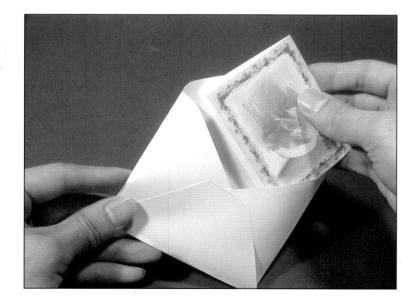

信

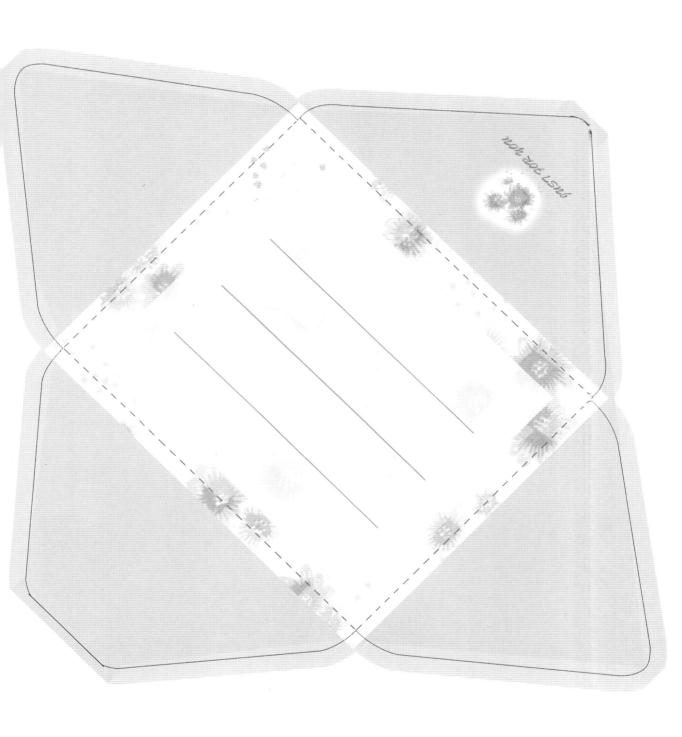

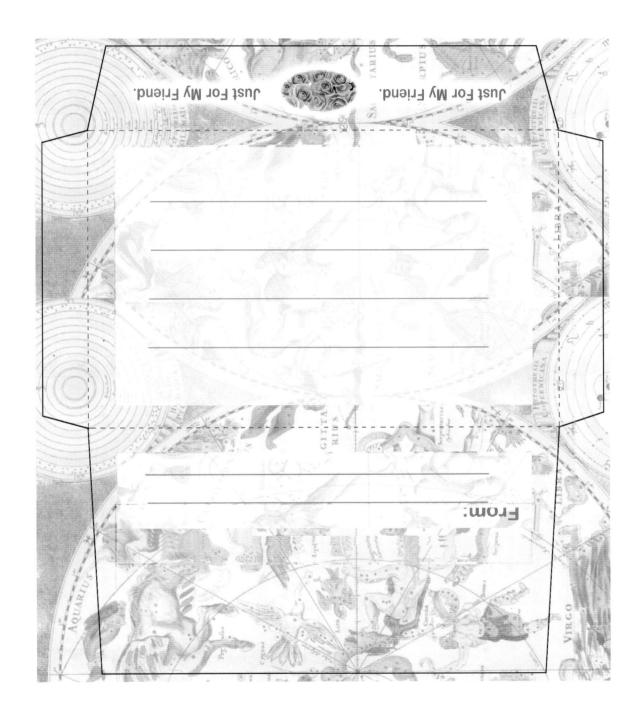

信料

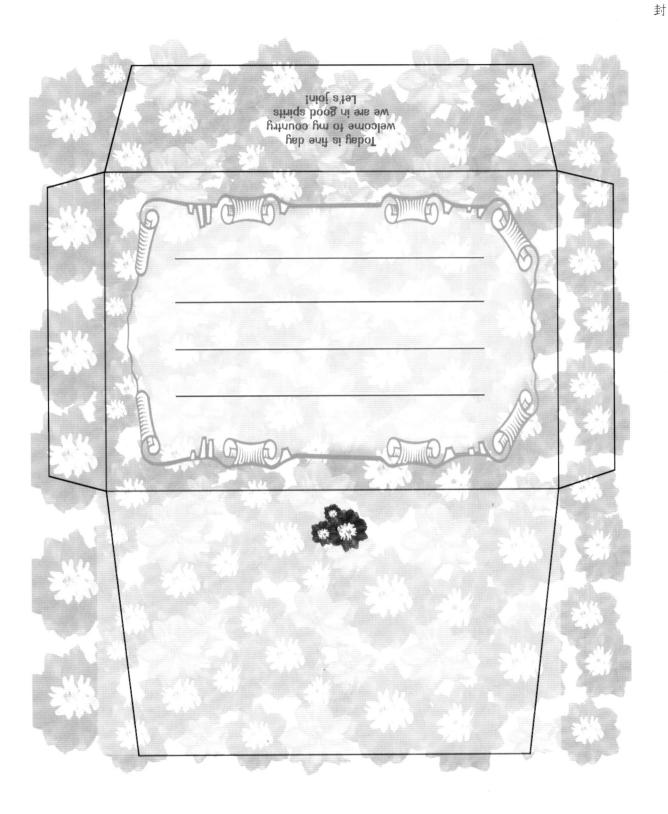

They are friendly people They love fork music and fork dance They love fork music and form they are very peaceful

北星信譽推薦・必備教學好書

日本美術學員的最佳教材

定價/350元

定價/450元

定價/450元

定價/400元

定價/450元

循序漸進的藝術學園;美術繪畫叢書

定價/450元

定價/450元

定價/450元

定價/450元

· 本書內容有標準大綱編字、基礎素 描構成、作品參考等三大類; 並可 銜接平面設計課程,是從事美術、 設計類科學生最佳的工具書。 編著/葉田園 定價/350元

卡片DIY

3D立體卡片 (1)

定價: 450元

出版者:新形象出版事業有限公司

負責人: 陳偉賢

地 址:台北縣中和市中和路322號8 F之1

電 話: 29207133 · 29278446

F A X : 29290713

技術支援: 编辑 [6]科技

電腦美編:許得輝

總 代 理:北星圖書事業股份有限公司

門 市:北星圖書事業股份有限公司

地 址:永和市中正路498號

電 話: 29229000 F A X: 29229041

们 刷 所:皇甫彩藝印刷股份有限公司

製版所:興旺彩色印刷製版有限公司

行政院新聞局出版事業登記證/局版台業字第3928號 經濟部公司執照/76建三辛字第214743號

(版權所有,翻印必究)

■本書如有裝訂錯誤破損缺頁請寄回退換

國家圖書館出版品預行編目資料

3D立體卡片/簡茂育編著.--第一版.

--臺北縣中和市:新形象,1999[民88]

册: 公分.(卡片DIY;1-2)

ISBN 957-9679-62-2 (第1册:平裝).--ISBN 957-9679-63-0 (第2册:平裝)

1.美術工藝--設計

964

88013150